U0058829

八十年代

香港影畫回憶

許思庭、嘉安、剛田武 合著

天空數位圖書出版

Family Sky

目 錄

許思庭　撰

目 錄

目 錄

《旺角卡門》
——其實是愛情悲劇電影

文：許思庭

　　《卡門》是法國作曲家佐治比才所創作的歌劇，故事內容是一個出身卑微的吉卜賽女郎，對愛情十分執著，有一種義無反顧、誓死相隨的態度，縱使一生為愛情努力，到最後的結果都是悲劇收場。

　　如果你問電影《旺角卡門》是代表什麼？或許就是在香港人熟悉的旺角上演了一場有如音樂劇《卡門》一樣的愛情悲劇。

　　這套電影故事可以反映了第一代的「旺角文化」，時代不停在變，今天的旺角已經不再是想當年《旺角卡門》電影中裡面的旺角，那個時候的旺角彷彿是要與黑社會掛勾，好像另外有一套在太陽下山後才會出現的秩序。

　　今時今日，旺角已經變成一個消費飲食購物區，由平民食店到五星級酒店均可以在旺角發現到。

　　由劉德華所飾演的男主角「阿華」，可算是香港第一代「古惑仔」電影的代表。

　　其實電影中的黑社會江湖仇殺，恩怨情仇故事著墨方面並非太多。反而是描寫阿華厭倦了「行古惑」的生涯，遇上由張曼玉所飾演在電影中的女主角「阿娥」，而她的背景是一名社工，情理上不會介意阿華的背景是一個黑社會成員，反而有一種職業病發作，更加想令到阿華改過自身。

　　阿娥與阿華兩人的愛情故事才是整套電影的焦點。一個女社工不知不覺間由照顧到愛上一個有黑社會背景的人士，在現實生活上確實是超現實的事情。

　　編劇巧妙地用上了愛情之間常見的定理：「失戀的人，很容易愛上扶持他的人。」

　　阿娥發現他的男朋友背叛了她，就成為了阿華保護她的最佳時機。電影中的阿華背景是一個江湖中人，某程度上代表了很多人的心聲。

　　正所謂「人在江湖，身不由己。」，並非說放棄，就可以放棄。阿娥與阿華總算度過了一段美好的愛情時光，而快樂的時光總是過得特別快。

　　江湖事，江湖了；或者就是造就悲劇的結局。阿華為了好兄弟「烏蠅」的安危，義無反顧地去阻止他。

　　電影中的男配角，有張學友所飾演的烏蠅，在電影中有一句金句：「我寧願做一日英雄，都唔要做一世烏蠅。」，時至今日仍然是網路上的「潮句」。

　　可見這反映了很多人的心聲，阿華厭倦了做英雄，烏蠅反而想一試做英雄。好像代表了兩種人生一樣，有人喜歡平淡如水，有人享受人生高峰所帶來的快感。

　　結局來到最後，烏蠅能夠一嘗心願成為他口中的「英雄」，阿華亦都為了「義氣」完成了烏蠅的心願。

　　留下來的阿娥或者傷心只會一時，阿華或者只不過是他生命中的一個過客。從來沒有想像過彼此可以是天長地久也說不定。

《秋天的童話》
——遊走在理性與感性之間

文：許思庭

　　曾經聽過一句說話：「有一種男人，你會愛上他，跟他一起的時候很快樂，但是若然要你嫁給他，你會說不會。」

　　這一種男人就是 32 年前被譽為電影經典的《秋天的童話》，周潤發飾演的男主角「船頭尺」。

　　《秋天的童話》沒有刻意營造浪漫氣氛，亦沒有刻意製造俊男美女的畫面。男女主角本來就像活在不同的世界，卻巧妙地因為女主角 Jennifer 到美國留學與男朋友發生感情問題，本來對他這個「遠房」親戚船頭尺誤打誤撞之下，變成 Jennifer 在美國唯一的依靠，開始時，Jennifer 對於船頭尺，由他的樣子、衣著、打扮及性格，擺出一副可謂「敬而遠之」的態度。

　　有句愛情的千古名言：「我很醜，但是我很溫柔。」另外亦有：「失戀的時候，是最容易展開另一段愛情的時候。」性格粗魯的船頭尺，默默地開始照顧 Jennifer，兩人亦因此漸漸開始走近。人在異地與及感情失意，對自我及學業方面出現信心的動搖，船頭尺對 Jennifer 來說，就好像大海中的一片浮木。另一方面，船頭尺亦好像找到人生目標一樣，他亦明白剎那的快樂不代表是永遠，人生經驗豐富，思想亦會比較成熟到要長久下去。意識到存在兩人之間的差異，要拉近至少要有一方願意踏前一步，故事的動人之處，就是船頭尺開始願意為 Jennifer 改變他的習慣。

　　但是問題就會來了，要為一個人改變，之後的你，還是你嗎？這個充滿哲學意味的問題，其實每個人心裡也各自各有答案。

　　女性的第六感是很奇妙的，Jennifer 當然明白到船頭尺對她的心意，可是她亦明白到彼此之間確實有著一種難以言喻的距離，她也不知道要將這個距離拉近到伸手可觸及的範圍，到底要多少時間，還有是多少心力？她內心很猶豫，心裡充滿疑問，有過感情的傷害，不知不覺間發現自己好像不敢再走近船頭尺。

　　船頭尺粗魯性格的故態復萌，讓 Jennifer 產生出給自己離開的理由。

　　來到分別的時候，大家相互給對方一個留念。船頭尺變賣了自己的古董汽車換購一條名貴的真皮錶帶，好讓 Jennifer 用來配襯他的手錶機械錶芯，可惜天意弄人，Jennifer 亦都把手錶機械錶芯送給船頭尺作為禮物。

　　當彼此發現著對方之間有這一種「心有靈犀」的時候，大家已經只可以在回憶中想起對方。

　　這套電影的經典之處就是以一個「Open Ending」為結尾。

　　經過一段日子以後，船頭尺整個人徹徹底底地改變了，他曾經跟Jennifer 所說的夢想與理想實現在眼前，電影以兩個人重聚一刻作為結束。Jennifer 或者再一次要面對理智與感情的抉擇。

到底能否有情人終成眷屬？每個人心裡面各自各有答案。

《等待黎明》

——日軍侵華與美國夢的黑暗時代

文：許思庭

　　1984 年拍攝的劇情片《等待黎明》，故事講述了抗日戰爭香港淪陷前後的故事。周潤發、萬梓良及葉童擔任該片的主角。三位演員當年雖然十分年青，但演技上卻是精彩絕倫，周潤發更憑著這套電影奪得兩個影帝大獎。

　　「沒有一個黎明是相同的。」是這套電影的開場白。這段時代背景告訴了大家那個時候的年青人對香港並沒有什麼歸屬感，反而是想離開到一個從未去過的地方——美國「舊金山」、「新金山」尋找機會，當時候的人以「金山」去稱呼美國，背後也有隱藏著一種尋金夢。認為預期在香港也是等待黎明，無盡的黑夜是痛苦也令人不安，所以覺得美國與香港就算是同樣地可怕，其實也沒有什麼不一樣。

　　在電影中周潤發與萬梓良相遇，大家惺惺相惜或許就是基於大家同一個美國夢。可是當他們覺得不如意的日子，原來有著更黑暗的三年零八個月等待著他們去面對。日本皇軍侵華大計，打出一面旗幟「大東亞共榮圈」及「亞洲人要團結打到白人」此等口號，一邊殘害中國人。

　　三位主角無奈地身處於日本皇軍統治下的社會，三位主角心底裡同樣地絕不認命，進入了日治時期的香港，就算是要「反抗」也不是如此簡單。

　　「香港要塌了，但我的生命才剛剛開始。」葉童所飾演的女主角說過這一句令人印象深刻的對白。

周潤發的角色，選擇投靠日本人，亦即其他人所稱呼的「漢奸」。縱使他表面顯得十分冷漠，但是他原來忍辱負重，目的希望到時可以與他的兩位好朋友可以離開日本皇軍管治下的香港，亦有人選擇成為遊擊隊，拋頭顱、灑熱血，誓要與日本皇軍抗戰到底。

日本軍人首領抱著小孩，強迫所有平民唱歌，一邊叫高呼支持「大東亞共榮圈」。「共榮」這兩個字對於當時候不單止是香港人，對整個中國無疑也是一種諷刺，分享不到半點榮譽也算吧，卻是無比的屈辱。

香港在日軍管治底下他們三個人的美國夢就是他們「等待的黎明」，沒有因為時代的變遷，因為自己的身分而違背了這個夢，雖然周潤發所飾演的漢奸角色被萬梓良徹徹底底地誤會了他背後的苦衷。其實這也是合理的，如果連朋友都瞞騙不到，又怎能夠瞞騙得過日本皇軍，恐怕有十條命也不夠支持到三年零八個月這一段日軍侵華的日子。

一場漫長的誤會，最終也有真相大白的時候。最後周潤發遵守了三人之間的約定，向著美國出發的同時，無奈地也選擇了犧牲自己將敵軍巡邏船隻炸毀。黑暗而漫長的夜晚，迎接黎明的責任就要交由他兩位朋友為他作個見證。

八十年代
香港影畫回憶

《中國最後一個太監》
——封建制度下人性扭曲的悲劇人物

文：許思庭

　　這套電影可算是改編自清朝最後一個太監孫耀庭的回憶錄，整套電影圍繞著他從小到晚年，經歷了清朝帝制晚期，直至到清朝滅亡，民亂兵變，一個對中國來說是大時代變革的階段，推翻幾千年的帝制，生存於這個年代小人物只能卑賤淒苦地過日子。

　　小時候的劉來喜羨慕同鄉回鄉之時的風風光光，經過了解知道這個同鄉原來是個太監，鄉村生活望天打卦，農作物收成、牲畜等等，就是他們的財產。人生中好像是要大富大貴只是一種奢望和遙不可及，但求三餐溫飽。

　　劉來喜因此要父母替其「淨身」，男子漢的象徵與尊嚴拋諸腦後。為求的就是出人頭地，時代遇上變遷，辛亥革命爆發建立中華民國，雖然如此，民間思想帝制的封建主義仍然是根深蒂固。

　　電影的劇情與現實有點不同，當太監不成，送往京城學唱戲，雖然名成利就之路適逢巨變，但生活依然是要過，本來也想過著正常人一般的家庭生活，可是已被淨身這個身分卻難以隱瞞，後來戲班班主同情他的遭遇及身世，千方百計安排他能夠入宮中做中國最後一個太監。

　　現實故事主人翁孫耀庭最後卻是由家人輾轉付託和介紹把他送進紫禁城，當時他只有 15 歲。因為當時候末代皇帝溥儀沒有將民國的禁令放在眼內，繼續在民間大量招收太監及婢女。

　　孫耀庭順利進入宮中之後，其實一直都只是跟在一位比他輩分高的太監身邊，即是小太監侍後老太監。後來一次皇貴太妃瑞康第一次看排

演戲曲的時候，留意到孫耀庭乖巧機靈，所以讓他加入戲曲班，相對終日服侍是一個老頭子太監好得多。

到後來末代皇帝溥儀也被逐出紫禁城，這一位中國最後一個太監也要改到攝政王家裡繼續侍候皇太妃婉容。

事與願違輾轉大半生期望有衣錦還鄉的一天，意想不到的是自己卻遇上了這個時代巨變，封建帝制的沒落，正是代表他自己爭名逐利的太監生涯畫上句號，家鄉雖在卻已沒有他的容身之所。

不知不覺間又回到北京來到萬壽興隆寺院，在這裡有四十多個其他命運相同的太監在這裡度過餘生。所謂太監其實只是中國皇帝為了一己私慾而產生的一種宮廷內階級制度，身體的缺憾扭曲了人性，用物質及權力去包裝原來就可以令人迷失了本性。

八十年代
香港影畫回憶

《摩登保鑣》

——見證香港本土「摩登」文化

文：許思庭

　　摩登本是來自英語的「Modern」的譯音，意思是指時尚、時髦，或者可以說是趕得上潮流的意思。「摩登」是一個於香港七、八十年代很常聽到的名字。只要加上了摩登這個名字就會令人覺得「前衛」絕不落伍。

　　當其時的香港深受外國文化衝擊，簡單來說是「崇洋」，直接說是覺得固有的中國傳統文化及生活習慣很老舊。簡單舉例說愛吃漢堡包第一類型的快餐店，覺得到茶樓吃點心不夠「摩登」；穿著衣服方面，都會傾向於模仿西方的流行衣著。

　　《摩登保鑣》電影內許冠文所飾演的角色，是一位保安公司經理，對下屬嚴苛，口才很好，但實際工作能力卻並非很厲害，有小聰明懂得靈活變通，但卻往往用於走捷徑，從而得到個人利益，可以反映到當時候的香港確實是有這一類人。

　　最惹人發笑的一幕是許冠文教導下屬防火意識及處理方法的時候，教大家往天台走到最後可以跳傘逃脫，當時候有下屬提出疑問，質疑這個方法是否行得通。許冠文回答是他曾經嘗試過這樣做，很誇誇其談說自己是曾經在中國當傘兵。

　　可是來到電影末段，許冠文及許冠傑被壞人追趕至天台，當許冠傑建議跳傘逃出生天的時候，他才說自己很害怕。許冠傑馬上問：「你不是說你曾經有經驗嗎？曾經當過傘兵嗎？」，到了這個緊張關頭，許冠

文才尷尬的說出真相，原來他只是在跳傘兵部隊當中擔任「伙頭」，相信類似的情況大家也常常接觸到，嘴巴比拳頭還要厲害。

電影中不難發現到有一些細節描述到西洋文化去改善本地文化，又或者是兩者之間互相融合。保安公司老闆因為要到瑞士接受眼部手術，所以要把公司暫時交給從英國修讀保安學位回來的兒子接手打理。代表著傳統中國人公司，父傳子，子傳孫的倫理文化。父親就希望兒子可以把外國的管理經驗引進到公司之內。

許冠文在課室內用很簡陋的道具教大家駕駛汽車可謂令人啼笑皆非，不過面對資源匱乏的年代卻又是令人會笑中有淚。

保鏢也需要「摩登」？其實不是追趕上潮流這麼簡單，而是要眼界去接受新事物，也要個人本身同樣地同步向前。第一套港產的電影反映出這種新與舊，前進還是落後的世代矛盾。其實這種矛盾，到今時今日依然存在。

八十年代
香港影畫回憶

《富貴迫人》

——人人期望富貴迫人來

文：許思庭

　　相信很多香港人對於六合彩並不陌生，每逢到「金多寶」更加是全城的的新聞焦點。大街小巷的投注站堆滿人潮，大家所為的到時一個一朝致富的發達夢。就好像電影中《富貴逼人》，每日營營役役的人生中找不到缺口，六合彩金多寶獎金其實是香港人一個實現夢想的童話故事一樣。

　　之所以電影《富貴逼人》系列，能夠一而再，再而三推出到第三集《富貴再三逼人》，或多或少都是香港人期望自己也可以跟標叔標嬸一樣，人生之中有三次中大獎的發達機會。他們一家人的故事，或多或少跟你和我人生之中某些片段或許是重疊的。

　　《富貴逼人》的故事非常平實卻充滿創意和笑點，中年上班族驃叔和新移民大嬸霞姐的組合，一家人是典型香港普通市民，住在公屋區，寫實情境非常對香港影迷的胃口，覺得感同身受；劇中對當時香港草根階層的生活型態做了很細緻的描寫，例如：和左鄰右舍打麻將、擠地鐵通勤、賭馬賭六合彩、瘋日本偶像、跟著電視做健美操……等等，並觸及當時的社會時事，真實的反應了 1997 年以前、香港當時的狀況。電影中很多情節都跟當時的歷史背景緊密相關，例如為反對大亞灣核電站的全港遊行。

　　當時香港即將回歸祖國，長期受殖民統治的香港居民對祖國不了解，面臨生活的許多疑惑及困擾，人心惶惑，因此夢想發達富貴，社會掀起了移民潮，因此對於香港回歸前的移民潮，驃叔也在片中提到，身體裡面流著中國人的血，我們應該留在這裡，做大時代轉變的見證人，也提

到和日本有關的問題，什麼歷史都被日本給改了，還霸占了我們的釣魚台。

　　驃叔和霞姐都是普通小人物，跟很多港人一樣，都抱有發財夢，對於香港小市民而言，每星期二、四、日開獎，是他們一夜致富的捷徑，人人都抱有發財夢，希望可以擺脫貧窮。六合彩起初是由港英政府時期為製止黑幫，以字花、攤彩等名目聚集民間資金，於 1975 年成立的官方彩票。在經歷四十多年的發展後，即使香港回到中國政權之下，六合彩仍然是中下層民眾試圖翻身的一個寄託。電影中小人物想發財、想移民、房價狂飆，是一個充滿戲劇性的故事，最後逢凶化吉，有個美滿的結局。故事背景其實是滿無奈的，但窮人世界就是這樣……環境就是這樣的充滿不確定感……但因為角色有喜感，且思考正向，結局也不錯。對於人們有錢沒錢的兩種狀態所引發的不同心理都詮釋得特別貼切，儘管有喜劇成分，卻不離真實，讓人有更多的省思，可以重新思考在金錢和家庭幸福及親情中的選擇，該有怎樣的方向。

八十年代
香港影畫回憶

《賭神》
——人人都係賭神的八十年代

文：許思庭

電影《賭神》於香港八十年代尾刮起電影界一片「賭」片的風潮，成功因素在於把握香港市場的商業角度，賭局故事情節引人入勝的這些基本元素。

這電影也同時把握到香港人的心態。還記得鄧小平先生說過的一句話嗎？香港回歸之後要保持香港人可以「馬照跑，舞照跳」，香港人就可以生活得快快樂樂。「馬照跑」當然不是指叫香港人去騎馬，而是當時的「英皇御准香港賽馬會」是一個香港人可以合法賭博的渠道，「賭」對於香港人來說實在是樂此不疲。雖然澳門才是真正賭場林立的地方，不過香港人有空也會到澳門「試試手氣」，所以聽到別人說「過大海」，即是到澳門賭錢。我相信大部分人都認為賭博最重要的應是「運氣」，俗語有云：「七分運氣三分技巧」，不過也有些認為應該是「三分運氣七分技巧」才對。

住在中國大陸的鄧小平先生也明白到香港人熱愛賭博的心態，如果這一方面能夠滿足大家，自然香港就能夠更繁榮穩定。

人人都希望可以好像電影「賭神」男主角「高進」一樣，有神乎其技的賭術，那樣就可以一朝「發達」。不勞而獲，一招致富，喜歡走捷徑，是負面也好，是讚美也罷。八十年代香港經濟起飛的時候，「香港地遍地黃金！」這一句說話也不知道聽過多少次。除了真正的賭場或馬場，嚴格來說香港的股票市場，其實也等於一個另類的賭場，所以時至今日仍然會有人認為何解香港不能夠好像澳門一樣興建一些賭場拓展旅遊業。

其實如果是這樣的話，一來會瓜分了澳門的賭博行業，最終只會變成「自己人打自己人」，再者香港的股票市場在八十年代末期開始已經漸漸成熟，時至今時今日已有很多名字稱之為「衍生工具」這一類型的投資槓桿產品，實際上與賭博沒有分別，簡單一點來說就好像賭場裡面買大細一樣。換成了股票市場上衍生工具就是買升跌。

很多人聽了一些股評家的意見及分析後，加上自己的「精闢意見」及「獨到見解」，就好像成為「神」一樣。不過大家都應該知道結局，絕大多數時候賭局永遠都是莊家勝出，當然走到賭檯面前，大家都會跟自己說一句：「我就是賭神，我是獨一無二。」

《賭神》經過了三十年，在香港人心目中仍然是當日的賭神高進。營營役役的每天，大家都希望有朝一日能夠輕而易舉地創造財富，過自己想過的生活。

這一套電影其實反映了香港人心裡面的那一套好像賭神高進的背影，不方便在人面前表露出的另類「香港精神」。

八十年代
香港影畫回憶

《最佳拍檔》

——動作喜劇就是動作喜劇

文：許思庭

　　1982 年一月上映的《最佳拍檔》，創下了香港電影史上首部電影票房突破 2,000 萬的電影。從導演、編劇及演員的班底來看，這絕對是當時香港電影界的精英中的精英。

　　編劇黃百鳴先生，專業電影人當然對於外國電影的潮流相當熟悉，某程度上來說《最佳拍檔》這一類型警察與大盜之間鬥智鬥力的電影其實已經不是什麼新鮮事物，更加談不上很突破的電影題材。

　　這部戲能夠突圍而出，明顯地是能夠貼近到香港人的口味，就是加入了大量的喜劇元素，麥嘉飾演的光頭神探，只是看他的造型已經有非常強烈的喜劇感，再加上一些雜技的動作情節，上天下海的追逐戰，成本可能較其他同類型的電影高，因為變相就好像兩部電影合二為一，一部是喜劇，一部是動作片，對於觀眾來說同一時間有多重享受，多重滿足，黃百鳴先生是一個精明的商業電影人，把不同的商業元素投放進電影內，盡量使虧蝕的可能性減至最低，保險程度高，但亦有機會可以突圍而出。舉個例子就是至今仍然令人不停重溫再重溫的經典賀歲片，由周星馳、張曼玉及張國榮主演的《家有喜事》。

　　因此嚴格來說，《最佳拍檔》是以西方偵探及特務形式的題材，混合了香港人喜愛的笑話及喜劇元素，所以第一集空前成功，緊接下來的續集及第三集都仍然能夠大收旺場。

　　喜劇對於當時的香港人來說是十分之重要，經濟起飛階段大家都拼命工作。每天勞碌奔波辛苦過後，都不想花太多腦筋，每日的工作壓力好想以歡樂去抵消這種心理上的疲累。

　　當時無線電視的《歡樂今宵》為什麼如此受歡迎，一眾主持嘻哈大笑，沈殿霞的笑聲已經成為香港人的集體回憶，《歡樂今宵》的主題曲，「日頭猛做，到依家輕鬆下！」完全反映出香港人當時候的社會百態。

　　雖然電影《最佳拍檔》描述的是警察與大盜之間的故事。不過電影中描寫的是盜賊亦有很多種，想藉此帶出「盜亦有道」的道理。麥嘉的光頭在電影中也帶出一種不要「以貌取人」的態度。雖然表面上是一套動作喜劇，說實在也可以看到一些做人的道理，甚至乎處世之道。

　　總括而言，八十年代香港電影只要把本來的題材，加入喜劇元素再重新包裝就能夠突圍而出成功闖出一片天。其實早於《最佳拍檔》之前的動作喜劇，就已經有成龍所演出的功夫喜劇電影。八十年代香港人最需要的不是金錢，只是「開懷大笑」。

八十年代
香港影畫回憶

《監獄風雲》
——牆外與牆內的平行時空

文：許思庭

　　1987 年上映的電影《監獄風雲》至今仍然是一齣經典電影，我相信就算現在再次重溫，電影中的情節其實都不會過時。縱使時代改變，我們的生活有了網路聯繫，智能手機，隨手拍照，科技再先進也好，赤柱監獄卻是二十多年來都沒有多大改變，最大改變或者就是香港並非英國殖民地，當中的轉變就牽涉了政治。英國也好，中國也好，監獄囚犯的生活也沒有什麼重大的改變，囚犯的性質也沒有什麼重大的改變，有的話都是小改變而已。

　　甚至乎《監獄風雲》電影主題曲「友誼之光」，至今仍然是用於形容別人好像囚犯的生活，唱這首歌也要分外小心免得有傷朋友之間的感情。當時候資訊不及今天來得流通，相信沒有人想體驗監獄的生活，但是又很好奇囚犯的生活是如何，那時候大家或者只可以靠報章、雜誌、電視節目或電台才能夠有機會了解到監獄的生活，但內容又好像被編輯篩選過欠缺了一點有血有肉的感覺。

　　牆外的人想了解牆內的人，所以《監獄風雲》這套電影就會讓觀眾有一種或許內容是真實的心理投射。

　　由梁家輝飾演的美術設計師，錯手犯下彌天大罪因此被判入獄，監獄新鮮人的角度去體驗這個他從未想像過的世界。監獄的傳聞相信大家有聽過很多，獄中的大哥，老經驗的囚犯，當然最重要是懲教署人員成為電影中的大反派「殺手雄」，三山五嶽，五湖四海，龍蛇混雜之餘也要嚴守監獄內的規則，在這種被規則壓抑的暴戾底下，展開了人性醜惡的角力。

這部電影的主角是周潤發所飾演的鍾天正，新鮮人在獄中吃盡苦頭受盡屈辱，得到了鍾天正的照顧底下兩人更成為患難之交。一方要應付監獄的惡勢力，另一方面就會受到監獄懲教署人員的壓迫。正所謂人生如戲，戲如人生，大家很多時候也會面對這種兩難的局面，情緒快要失控的時候，鍾天正的一句金句，雖然很老土，很老生常談的：「忍一時，風平浪靜；退一步，海闊天空。」

有時候人為什麼衝動而做錯事，很多時候就是缺乏忍耐，沒有退下來的勇氣。當鑄成大錯的時候才發現到已經沒有退下來，甚至是轉彎的餘地。

電影中的金句，很多至今仍然令人回味：

「阿 Sir 我大聲，唔代表我冇禮貌！」
「我叫你做食屎狗！食·屎·狗！」

因犯與懲教署人員的對立在整套電影中不斷層層推進，到了末段高潮，雙方之間爆發激烈衝突，利用慢鏡拍攝鍾天正飛撲到懲教署主任殺手雄身上並把他的耳朵咬下來，雖然很血腥，雙方一切的仇怨，就在這一幕來一個了斷。絕對是這套電影的經典。

八十年代
香港影畫回憶

《倩女幽魂》
——介乎人與鬼之間的妖

文：許思庭

「人生路，美夢似路長，路里風霜，風霜撲面干，紅塵里，美夢有幾多方向，找痴痴夢幻中心愛，路隨人茫茫。」

《倩女幽魂》由張國榮所飾演的書生「寧采臣」與王祖賢所飾演的女鬼「聶小倩」，大銀幕上這一對古裝情侶已經是可一不可再的經典絕配。張國榮美男子的氣質與現代感卻帶有古典氣質的王祖賢，雙眼帶著幽幽的淒婉動人。這部電影當時有別於慣常所見到的驚嚇類型人鬼殊途的鬼片，和另外一類亦曾經大行其道的道士大戰殭屍電影。

然而電影《倩女幽魂》卻是另一類型強調出人鬼之間有一種叫「妖」，除了故事之外利用特技及與過去靈異電影美術手法不同的包裝手法，將中國傳統《聊齋誌異》的故事，透過特技人的演繹帶出了飛天遁地的視覺效果。成功掀起了這類型的「人鬼妖」的新類型鬼片熱潮，當時候就連美國荷里活都覺得驚嘆不已。

導演也巧妙地沒有為千年樹妖（姥姥）找一個上年紀的女演員，反而找劉兆銘去反串飾演這個角色，另外黑山老妖亦都是這套電影裡面的另一大戲分極之重的妖魔，造型設計上在當時候是相當前衛大膽。

故事亦都跟原著差別很大，女鬼聶小倩受到千年樹妖所控制，被迫誘惑平常人，從而令他們墮入陷阱，好讓姥姥把長舌頭伸進他的口腔內吸食他們的魂魄及精氣，最後更變成人乾，死狀甚為恐怖。小時候看到這一幕真的覺得心驚膽顫，還會以為是不是晚上森林真的是有姥姥的存在。

　　為了加強視覺上的刺激感，導演刻意安排法力高強的道士燕赤霞作一場驚天動地的惡戰才打敗千年樹精。其後更加安排了寧采臣和燕赤霞到地府消滅黑山老妖的情節，而故事結尾寧采臣將聶小倩的骨灰安葬好，使其魂魄能夠得已轉世投胎。

　　人鬼殊途，陰陽相隔。兩者之間的「妖」，是因為生長了很長時間，並且吸收了日月精華，得以採天地之靈氣而成。可是一念天堂，一念地獄，難得地超越了常人的境界，但走向了歪邪變成了害人的妖精。清代文評家王士禎曾以「姑妄言之姑聽之，豆棚瓜架雨如絲，料應厭作人間語，愛聽秋墳鬼唱詩」的七言詩，給予《聊齋誌異》極高的評價，這一部中國文學經典，帶給人反思的地方是人也好，鬼也好，妖也好，人世間壞人可能很多，孤魂野鬼也不及人性的可怕。

　　電影中的聶小倩正正就是這樣，被寧采臣的善心所感動。

　　後來王祖賢亦憑此風靡亞洲紅極一時，王祖賢始終是人隨著年月過去美貌已經不復再，歲月催人是殘酷的事實。更可惜的是張國榮選擇了離開大家的不歸路。

八十年代
香港影畫回憶

不一樣性格有不一樣的結局

——《忠義群英》

文：嘉安

故事的背景為上世紀二十年代的中國，軍閥割據的時間，不少軍人都成為山賊，無惡不作。而當中有一條農村遭受到山賊的搶劫。村民為了保衛家園，合資外出找人回來幫忙。

村民們找了兩位年輕人（也帶著一位小朋友）出外，期間偶遇一位豪俠王威武（梁朝偉飾），不過，王卻只有嘴砲，沒有什麼能力幫忙，幸好還是一腔熱誠。後來幸得阿勇（莫少聰飾）見義勇為，願意協助村民，於是找他昔日的長官戚大副（鄭少秋飾），由他統籌下，找回另外四位昔日的部下，再加上熱血的王威武，合共七人對抗山賊。

當然過程並不順利，七位忠義群英，犧牲了當中的四位，電影的結局當然是正義得勝。

看這部電影第一個感想是，戚大副很帥氣，穿著大衣，指揮若定。而阿勇雖然少了一份大將之風，但同樣瀟灑。

那時代的中國，到處烽煙四起，兵賊不分，就如電影一樣，這次戚大副贏了，那下一次呢？再有土匪山賊來，又靠誰抵擋？在亂世中，一般民眾的生活有多苦，實在難以想像。

說回七位忠義群英殺敵的過程，戚大副的運籌帷幄，調兵遣將，是電影的主軸。枝節是五位的舊部下，在這場對抗土匪的戰役中，因不同性格而有不同的結局。

　　阿勇真的是有勇有謀，更是炸彈專家，一切服從戚大副的安排，並且可說得上是立下大功。程嘉（張學友飾）是一位標準軍人，也是一位教官，對戚大副心存感恩，對他的指揮言聽計從，並且一切按軍人的守則，對村民管教也是嚴格執行。

　　老鬼（午馬飾）是個貪財之人，一直以為戚大副這次行動是尋寶，最後也因為貪心，令戚大副大敗一場，最後也因為不聽指揮而連累了團隊。阿九（成奎安飾）外表凶惡，內心卻非常善良，為保護村民，儘了最後的一份力量。茅天雷（林國斌飾）飛刀技術一流，可惜低估了敵人的能力，賠上了自己的性命。王威武滿腔熱誠，但對戰爭一概不通，不過，卻願意誠心學習，對這場戰役算有點功勞。

　　這幾個人的命運，與現實世界各人的性格一樣，有不一樣的性格，就有不一樣的結局。做不到戚大副、阿勇，至少也要像王威武那樣，要有熱誠，肯學習，還是有進步的機會。

八十年代
香港影畫回憶

陣容鼎盛的《富貴列車》

文：嘉安

　　這部電影的劇情其實只能算是普通，對《富貴列車》有印象是因為明星很多（包括：洪金寶、元彪、曾志偉、鍾鎮濤、鄭文雅、林正英、午馬、沈殿霞、關芝琳、樓南光……等等），還有打星如羅芙洛、倉田保昭、理察諾頓、狄威、大島由加利等，還有老將張沖、王羽、石堅，陣容可算陣容鼎盛，電影中笑點不少，當然還有精彩的打鬥場面。

　　故事以火車為主線，再加幾段支線合而為一。大概講述民初時代，一列命名為「富貴號」的火車，由上海開往成都，車上乘客都是非富則貴。不過，當中也有些乘客是有所圖謀的，如有山賊般混進火車裡，也有日本忍者身懷中國國寶的地點。乘客中還包括黃師父與石師父，還有吳耀漢與妻子與他的情婦同一班火車。至於主角洪金寶，計劃這班火車經過漢水鎮時破壞鐵路，讓車上乘客們被迫留在漢水鎮消費數天，幫這小鎮增加點收入。與此同時，漢水鎮的保安隊長帶領隊員，偷走鎮民在在銀行的錢，並計劃跳火車逃走，卻剛好遇上鐵路被破壞而失敗。

　　另外還有國際刑警與洪金寶的鬥智鬥力，盜匪們搶日本忍者的藏寶圖，也有黃師父、石師父的攪笑場面，吳耀漢的偷情有趣事，無論走在火車頂上或屋頂上都健步如飛，對照盜匪的小心奕奕，場面十分惹笑。而賊人們在盜取國寶圖時，都躲到吳耀漢的情婦房間，並遇上沈殿霞的抓姦，一句：「我是長江一號」，八十年代初有看過電視劇《烽火飛花》的觀眾都知道，男主角鄭少秋所飾演的一位特務，當時的代號為「長江九號」，這一刻觀眾們已覺得好笑，後來一群盜匪，每人都說出一個代號：「我是長江二號、長江三號……」，冒出一群人，小小一個房間，

躲上那麼多人，除了幫了吳耀漢解圍，也幫了盜匪們脫身的籍口，這一幕令人覺得很惹笑。

這電影的拍攝場地是在香港的郊區一大塊空地，並搭建了鐵路及各種小屋，當年來說，投資可真不少，再加上邀請了眾多演員，絕對是一部大製作。

有洪金寶、元彪的電影，少不免有很多武打場面，還有些高空墜地的場面，在觀眾角度看真的非常震撼。而且，在各演員對打的場面，也不乏惹笑的畫面，包括洪金寶與羅芙落的對打，最後洪金寶打贏了，還用力打出一掌，不過因為對方是女生，他只是輕輕的打她的頭。

整體而言，這部電影真的是百看不厭，令觀眾十分難忘。

八十年代
香港影畫回憶

英雄俠義，愛情有得失
——《天龍八部》

文：嘉安

　　《天龍八部》於 1982 年在香港無線電視台（TVB）的電視劇版本內容部分，有不少與原著相距甚遠，畢竟電視劇一向因為種種原因有所改編，重點是改得要好看。

　　劇集分兩部分，分別是六脈神劍及虛竹傳奇，前者以喬峰（蕭峰）、段譽為主線，後者則主要為虛竹及他們三兄弟的故事。

　　這部電視劇的內容與原著，有大改動的地方，如慕容復及木婉清之死、喬峰大鬧聚賢莊的簡化、鍾靈與阿朱的樣貌相似、蕭峰與阿紫在女真經歷、耶律洪基遇險與函谷八友等等，都與原著相差很遠的。不過，整體來說，單以劇集來說，其實算吸引的。

　　原著因人物眾多，令劇集的選角上，一些頗重要的人物，也只能找一些不具名氣的演員。而一眾主角人物的選角，都能令原著人物活靈活現，如：梁家仁飾演喬峰那種粗獷豪邁，湯鎮業飾演段譽這位敦厚的公子哥兒很稱職，虛竹的傻戇（也像郭靖）也很適合。石修演的慕容復，高傲、冷血，陳玉蓮演的王語嫣，美艷動人。當中我覺得選角最佳的，還是段正淳，段正淳有多位情人，劇中要說盡情話來哄他的情人，八十年代的中年男子，真的是非謝賢莫屬，謝賢風流倜儻，他的外型正正就是劇中的段正淳。

　　劇情方面，雖然與原著相距不少，但故事還是很吸引，除了多段親情重逢（蕭峰與蕭遠山、慕容復與慕容博、段譽與段延慶、虛竹與葉二娘及玄慈大師、當然還有段正淳與一眾女兒。另外，還有奇遇故事，段

譽練成六脈神劍、虛竹獲得無相神功及北冥神功，當然少不了還有遊坦之的易筋經祕藏武功，可說是奇緣大集。

武俠劇除了武打外，愛情的元素也是非常重要，段譽迷戀王語嫣，為他付出了一切，甚至乎是性命，最終能夠感動神仙姐姐，總算大團圓結局。虛竹被天山童姥擺布，巧遇西夏公主，而最終成為駙馬，也是令人羨慕的一對。

至於阿朱，為化解愛人蕭峰與父親段正淳的恩怨，甘願犧牲性命，令人傷感。木婉清對段譽的痴情，後來一度以為是親哥哥而迷失，最後知道不是親哥後，但情郎卻只鍾情王語嫣，失望之餘卻與慕容復同歸於盡。鍾靈對段譽的愛，及一度以為雙方是兄妹，後來更愛上蕭峰，當蕭峰自殺後，也心灰意冷。

阿紫對蕭峰可算得是一往情深，可惜，因為行為令姐夫討厭，雖然最後因為打拘棒等物品的威脅下，蕭峰答應娶她，但蕭峰自殺後，阿紫知道鑄成大錯，也自殺了。遊坦之對阿紫一見鍾情，雖然阿紫一直傷害著他，但他仍然不斷為她付出，甚至連雙眼也付出了，最後卻死於阿紫手上，只能暗自神傷。但劇中最令人刻骨銘心一幕，卻不是主角，而是段正淳親眼看著他的五位愛人（秦紅棉、阮星竹、甘寶寶、李青蘿及刀白鳳），一一倒在慕容復的劍下，令人掉淚。

八十年代
香港影畫回憶

令人垂淚的《烽火飛花》

文：嘉安

　　1981 年的 TVB 電視劇，當年尚算重頭戲，街頭巷尾都在討論，劇中角色「長江九號」更被後來的電影拿來作點子。不過，在今時今日，能記得這部電視劇的人應該不多，雖然如此，這部電視劇在我心中的地位不減。

　　《烽火飛花》是以上世紀四十年代，中日戰爭為背景，由徐速先生所著的《櫻子姑娘》所改編，原著我也有看過，電視劇改編不少地方，當中當然是作者的第一身並沒有在劇集中出現，不過，主線人物性格基本上都予以保留，而個人認為劇集比原著更精彩。

　　劇集中的兩位男主角鄭少秋與呂良偉，性格鮮明，兩位的愛國心也一致，但做法卻南轅北轍，鄭少秋所飾演的汪東原為了國家，甘願當上特務，潛入日本軍隊裡當翻譯官，到處被中國人痛罵漢奸，忍辱負重，為國家建功立業。

　　呂良偉飾演的吳漢聲，有著愛國青年的衝動，動不動就訴諸暴力，雖然汪東原多次勸告吳漢聲愛國要多學知識及衝動不能成事，但當吳漢聲認定汪東原是漢奸，無論說什麼都聽不進耳內，正好反映出年輕人的固執。

　　而兩位女主角趙雅芝及曾慶瑜，在劇中則比較放在愛情上，趙雅芝飾演的日本少女犬養櫻子，溫柔可愛，天真無邪，先喜歡汪東原，但卻不了解他而與之漸漸疏遠，認識吳漢聲後，便愛上他，願意為他付出一切。

曾慶瑜飾演的穆莉，信奉天主，心地善良，看事情會客觀分析，是學生中唯一對汪東原另眼相看，認為汪不是漢奸，最後更嫁汪為妻。

除了四位男女主角外，一個很重要的角色自然是飾演遊擊隊長張國威的馮粹帆了。在劇中，張國威還有李光忠及楊尚恕的名字，他除了用心指導吳漢聲等年輕人不要衝動外，也告知愛國有很多方法，不只是用武力，可能這部分也是監製馮粹帆所希望帶出的信息吧。

劇集整體都很好看，特別是當中的一幕，張國威被揭發後，鈴木少將要殺他時，汪東原欲救無從，但希望能為他做點事情，二人握著手，惺惺相惜。

歷史的結局，大家都知道，日軍最終是落敗了，而劇集中自然是迎來勝利的興興奮，但是，汪東原因仍有任務要進行，仍不能公開身分，這就造成了衝動的吳漢聲將汪誤殺，當然，死時兩位女主角同時為他哭泣，這一幕令我至今過了快四十年，也無法忘記，甚至每次想起，多少也會為汪流下眼淚。

八十年代
香港影畫回憶

龐大製作的《秦始皇》

文：嘉安

香港過去多年以來，一直都有所謂的慣性收視，普羅大眾都是以觀看 TVB 的電視節目為主，另一間電視台「亞洲電視」或「麗的電視」的收視率幾乎都很低。雖然如此，他們有不少製作都非常認真，並且也打破不少香港電視界的傳統。

令我印象深刻的亞洲電視一部大製作，就是歷史劇《秦始皇》，雖然劇情算不得上是完全忠於歷史，但劇情巧妙地將小說、傳說、野史及史實融為一體，使這部電視劇的內容非常吸引。

例如嬴政的出生經過、荊軻的故事、甚至是孟姜女的傳說，全部放在劇集中，令整個故事十分完美。再加上，如此大規模地到中國拍攝，在當時的香港算是首次。而且，取景的地方主要集中在西安附近，正是秦國的根據地。當然少不了的還有北京、山東，甚至在韓國拍攝雪景。還動用不少特約演員，令很多鏡頭都場面浩大，令人難忘。

選角方面，大部分都令人感覺很到位。主角秦始皇，由劉永飾演，由他年輕時的敦厚老實，演到年長的老謀深算，演得非常出色。各主要人物例如：王偉飾呂不韋、熊德誠飾嫪毐、梁漢威飾李斯、林國雄飾扶蘇、凌腓力飾胡亥、蕭山仁飾趙高、潘志文飾姬丹、劉松仁飾荊軻、羅樂林飾韓非、馮寶寶飾孟姜女……等等，每一個人物都恰到好處。

劇集的細節，都看得出用心，包括常見的竹簡、戰國時代的文字，及戰國時代的武器等等，當然美中不足是，劇集中出現了椅子，這便不合情理，不過，整體而言，還是不太影響素質。

多個場景也令人難忘，特別是為交代嬴政出生的經過，當時電視台更特別安排，第一及第二集連在一起播出，交待很清楚。嬴政與姬丹的友誼故事、李斯力爭上游、排斥韓非、嬴政與仲父呂不韋的鬥智鬥力、荊軻的故事、統一六國、孟姜女哭崩長城、嬴政修築長城及陵寢等等。

還有的是主題曲，關聖佑的曲譜甚有氣勢，新人羅嘉良唱功不俗，而最精彩的還是歌詞：

「大地在我腳下
國計掌於手中
哪個再敢多說話？

夷平六國是誰？
哪個統一稱霸？！
誰人戰績高過孤家？！

高高在上　諸君看吧　朕之江山美好如畫！
登山踏霧　指天笑罵　捨我誰堪誇？！

秦是始　人在此　奪了萬世瀟灑
頑石刻　存汗青　傳頌我如何叱吒！」

　　歌詞中充分表現出秦始皇的故事，「哪個再敢多說話？」就是代表秦始皇的獨裁；「哪個統一稱霸？」就是說秦始皇的豐功偉業；當然還有「頑石刻　存汗青」就代表流傳萬世！

　　無論主題曲、劇情、人物選角等等，全都配搭非常出色，確實是一部很好的歷史電視劇。

充滿青春氣息的《開心鬼》

文：嘉安

每人都經歷過青春，年輕總是令人有充滿活力、陽光氣息的感覺，無論哪一個年代，都有很多以青春為題的電影。

八十年代的《開心鬼》，除了充滿青春活力外、還有校園軼事、愛情的喜與悲，還有並不恐怖的鬼故事。

故事大概敘述一位清朝的落第秀才「朱錦春」（黃百鳴飾）自盡後陰魂不散，寄居在用來自殺的繩子上。偶然的情況下，被幾位女中學生林菁菁（羅明珠飾）、林小花（李麗珍飾）及顏如玉（林姍姍飾）發現，並帶回宿舍，從而展開一連串的人鬼同途的故事。

電影中最注目的自然是小妹妹女主角之一的林菁菁，據說羅明珠當年十六歲也不夠，她活潑可愛，並且說話豪邁，自然吸引了不少目光。

故事中，林菁菁借朱錦春的協助，奪取了運動會的金牌，後來更要求朱錦春幫忙作弊被拒，就像一般青年人一樣，很容易為了一些事情翻臉。

林小花卻嚮往愛情，愛上小男生陳世美，豈料陳世美是一位渣男，跟小花睡過後，卻轉追富家女，朱錦春這時又幫忙教訓了陳世美。

至於顏如玉，因為家裡的關係，讀書的壓力非常巨大，因擔心成績不理想，鋌而走險，在考試時作弊，更被朱錦春阻止時，被學校發現，後來更因此事而自尋短見。

　　既然是喜劇電影，必定是大團圓結局，三位女主角都有各自的好收場。不過，過程中，電影帶出不少正面的道理。例如：做事情要儘力而為，不能只靠旁人幫助、考試不能作弊、要面對現實，不能逃避，最重要是珍惜生命，確立人生目標等等。

　　當中也有提及，年輕人的世界不能太多的管束，就像杜麗莎所飾演的主任，對學生們太多的規限，惹學生們的不滿，這樣對年輕人來說，並非好事。

　　提到杜麗莎，本電影的主題曲正是由杜麗莎所主唱，並由黃百鳴填詞。歌詞十分有趣，也很有意思：

> 「匆匆的光陰轉眼就會消逝，有幾多青春美麗？〔開心鬼〕
>
> 　總之乜鬼都睇化就無所謂，〔要切記〕
>
> 　幾大都開心到底！」

　　三十多年後重溫，更感到時間過得真的很快，真的是匆匆的光陰轉眼就會消逝，有幾多青春美麗？再看看電影中的演員，全都成了今天的中年人。所以，真的要把握青春，做點有意義的事，不要讓青春溜走。

八十年代
香港影畫回憶

很有衛斯理味道的《衛斯理傳奇》

文：嘉安

一向很喜歡倪匡所著的《衛斯理》系列小說，國一開始就沉迷了，多年來把百多本的小說反覆一看再看，事實上，衛斯理的小說亦十分受歡迎，因其受歡迎的程度便產生了不少影視製作，包括電視及電影。

既然是《衛斯理》迷，大部分的影視作品都會看一下，各部電影都有他們的優劣，當中認為最接近原著神韻的，便是由許冠傑主演的電影《衛斯理傳奇》。

電影由泰迪羅賓執導，故事以金球為藍本，雖說是《天外金球》作改編，但事實上，電影中除了同樣有金球之外，當中的情節是大相逕庭的。小說是說金球是一艘飛船，內裡住了很多的超迷你的外星人。而電影則是一個宇宙飛行的導航器。

電影中除了許冠傑飾演的衛斯理外，還有白素（王祖賢飾）、白奇偉（狄龍飾）及多了一位非小說中的人物高大威（泰迪羅賓飾），這是電影劇本創作的人物，但在電影中占非常重要的地位，個人認為電影中加新人物是無可厚非的，但說到是從小就認識的話，這就與原著相距甚遠了，其實加一點情節，便可以成為新相識的朋友，而又不影響原著，不是更佳嗎？

故事的主線是，富翁具不明原因要以高價尋找金球，而金球則早就落在一個尼泊爾的宗教手中，並命名為「龍珠」及傳承多年，成為這宗教各代活佛的啟蒙導師。

　　電影內容中，有提到衛斯理與白素的認識經過，這又有點像《地底奇人》，還有白奇偉與衛斯理的多次衝突，最後都握手言和，都有點類似小說中的故事。當然，過程卻完全不相同，不過，這並不影響電影的吸引力。

　　最後，衛斯理協助外星人取回金球，並引導外星人飛船離開地球，在起飛時，出現的飛船形狀，極像中國傳說的飛龍在天，而且，在飛龍前還有一個發亮的金球，這樣的構想就很像衛斯理的小說了，用科學方法解釋一些古老的傳說，或許這也是一種真實的情況。

　　最後，電影結束時，播出由男主角許冠傑所唱的主題曲：「宇宙無限」，歌詞非常有意思：

> 當仰觀星星掛於天的腳踭，
> 頓然自覺像塵末那樣的有限，
> 我敬畏實在是誰創造無限，
> 那遠處，像是內藏制度和變幻！

　　可看得出人類的渺少，正如電影中外星人殺地球人時，我們遣責他們殘忍，同樣地，我們也會殘殺其他動物，情況不是一樣，事實上……

> 人在世，有太多私心與紛爭，
> 似不知一切輕重如毛造的針，瑣碎像塵……

八十年代
香港影畫回憶

熱鬧非常的《射鵰英雄傳》

文：嘉安

　　金庸小說中的《射鵰英雄傳》，有記憶曾看過佳藝電視版本，但因為當時年紀尚幼，只說得男主角郭靖是白彪飾演，女主角黃蓉是米雪飾演，還有主題曲非常有氣勢，其餘的幾乎沒有什麼印象了。

　　真正有印象的《射鵰英雄傳》是在國中年代播出的，黃日華與翁美玲主演的三輯《鐵血丹心》、《東邪西毒》及《華山論劍》。在電視劇播出之前，電視台不斷的宣傳，還印制了特刊。同學們之間，都在談論這劇集。並且紛紛到圖書館借原版的金庸小說來看。

　　雖然劇集與原著有不少地方改編，但大致上的神韻仍在，而且演員們都找得非常合適。除了四位男女主角，黃日華（飾演郭靖）、翁美玲（飾演黃蓉）、苗僑偉（飾演楊康）及楊盼盼（飾演穆念慈）。還有東邪西毒南帝北丐，丘處機、周伯通、江南七怪、楊鐵心、包惜弱等等，每個角色的演員都神似原著，令劇集生色不少。

　　那個年代，還沒有流行北上中國拍攝，都只能在香港取景。郭靖小時候的蒙古長大，要在香港弄一個蒙古草原的景色，真的佩服當年的電視台的工作人員，竟然有辦法找到這樣的場景。

　　本來這部小說的原著都熱鬧非常，除了主角外，東邪西毒南帝北丐中神通、江南七怪、全真七子、成吉思汗、金國王子完顏洪烈，這些主線人物已令人覺得很精彩，中間還有陸家莊的愛情故事，郭靖黃蓉力敵一燈大師的四位弟子，丐幫的內鬥，裘千仞的鐵掌幫、還有瑛姑與周伯

通的往事，全部加起來就是非常熱鬧了，無論小說或這部電視劇都同樣好看。

除電視劇外，劇集中的一系列主題曲及插曲，由顧嘉煇作曲，黃霑填詞，再由羅文、甄妮主唱，各首歌曲都有不同的特色，使這部電視劇錦上添花。如筆者最愛的《鐵血丹心》，歌詞中的一句：「逐草四方沙漠蒼茫！」實在很有氣勢。還有《世間始終你好》，歌詞中也有一句：「問世間，是否此山最高？或者另有高處比天高？」這樣的好詞，實在佩服黃霑之才。

插曲當然首推《滿江紅》，歌詞就是岳飛的原著，顧嘉煇譜曲，加上羅文的雄渾歌聲，使這些插曲聽來，真的慷慨激昂。

八十年代
香港影畫回憶

曇花一現的喜劇《北斗雙雄》

文：嘉安

看到這電視劇集名叫《北斗雙雄》，你可能不知道是什麼劇集，又或者你早已忘記，如果是五十歲或以上的讀者們，你應該只是忘記了，而不是沒有看過這部電視劇。《北斗雙雄》是八十年代初，香港 TVB 劇集之一，不知道什麼原因，似乎重提的人不多，但我記得當年，同學們都在追看，並且將節目中有趣的對白，會帶到生活中不斷重覆，那時真的很熱衷，但似乎曇花一現，熱潮一過，就沒有什麼人談論了。

《北斗雙雄》的陣容十分鼎盛，兩位男主角就有周潤發及梁朝偉，女主角是陳秀珠及姚煒，還有主要人物任達華及郭峰。至於劇集中的青年演員，今天回看真的是來頭不少啊！有周星馳、歐陽震華、陶大宇、吳鎮宇、陳安瑩、朱小寶等等。

劇集名稱為北斗，就是當年以北斗星為代號的社會工作者，這樣的題材在當時來說非常新穎，印象中似乎沒有同類型的劇集。時移世易，現在社工都已經沒有人再比喻為北斗星了，證明時代已經不同了（難怪現在大家都忘了這部劇集）。

劇集中的兩位男主角，周潤發與梁朝偉兩人互不認識，且背景及本來的工作都不相同，最後因各有各的遭遇下，偶然一起投身社會工作者的工作。但因為周潤發本來是電影界有名的特技人及替身，所以，做事粗魯、直率，也將這些做人原則及道理帶到社工裡，引起連串的笑話，部分也引起其他社工不滿。而梁朝偉相對是一位文弱書生的樣子，常被周潤發欺負，這部分的笑料也有不少，但經過多次的交集，二人後來成為了好朋友。

　　除了二人的工作及友情上的笑料不斷外，還有周潤發與姚煒、梁朝偉與陳秀珠（還加上任達華）的愛情故事，同樣引人入勝。而在社工的工作過程中，周梁二人與年輕人的互動，也是非常有趣。

　　後來因一次偶然事件，令到大家捲入一宗毒品案，並且被飾演殺手的任達華所追殺，追殺過程驚險之餘，也有不少令人捧腹的鏡頭，整體來看，這部劇集其實值得一看再看。

　　最後特別要提一下，《北斗雙雄》的主題曲《我走我路》，是由哥哥張國榮所主唱，所以，就更加值得回味了。

八十年代
香港影畫回憶

愛情是什麼

——《神鵰俠侶》

文：嘉安

　　《神鵰俠侶》與上一篇談的《射鵰英雄傳》，情況相同，有記憶曾看過佳藝電視版本，應該是接著《射鵰英雄傳》播出。除了老郭靖及老黃蓉依然是白彪及米雪飾演，還記得主角楊過由羅樂林飾演，小龍女由李通明飾演，比較有印象的是，當年覺得李通明像仙女一樣，很美！

　　TVB 的《射鵰英雄傳》播出後，一年後《神鵰俠侶》就啟播。由劉德華飾演楊過，陳玉蓮飾演小龍女。大部分主要人物都承上集，其實，熱鬧程度不遑多讓。不過，因為主線都放在楊過身上，其他的人物反而都沒有太突出，所以，劇集中便成為楊過的愛情故事。

　　這一集除了《射鵰英雄傳》的一眾還活著的人物外，還有多描述了中神通王重陽及林朝英的故事，還有楊過、郭芙等人的新一代人物，包括小龍女的師姐李莫愁，蒙古的霍都，還有耶律齊等角色。

　　人物雖然仍然很多，熱鬧程度感覺就沒有《射鵰英雄傳》那樣了，反而側重於愛情上面。大家目光必定先集中在楊過的遭遇，期間遇到的美女非常多，曖昧的事亦多。不過，開場不久就有武三通迷戀何沅君、李莫愁的痴情劫，經常都在出場時，劇中每播放張德蘭的歌聲：「問世間，情是何物？」，還有回顧王重揚及林朝英的比武，也是另一種愛情的表現。再加上郭靖黃蓉這對老夫妻、公孫止與裘千尺，還有周伯通及瑛姑，這可算得上是另一種的熱鬧。

　　楊過所遇過的美女，由郭芙開始，之後的小龍女、程英、陸無雙、完顏萍、公孫綠萼及郭襄，幾乎每一位認識楊過的女生，都會不自覺地

愛上楊過。原著是如此著墨，加上帥哥劉德華的演出，更是淋漓盡致。似乎得到了楊康的遺傳，與小龍女的愛情至死不渝，但離離合合，令人感動。完顏萍選擇了武修文、郭芙嫁給耶律齊，這兩女算是有好結局，其他的都只能對楊過死心塌地，卻沒有圓滿的結局。

世事本來就沒有完美，楊過與小龍女真的是天作之合，但二人的戀愛所受到的波折，真的數之不盡，無論是尹志平，或郭芙，總是令得他們增加苦難。其他四位美女，公孫綠萼早逝犧牲了，令人痛心。程英、陸無雙都過著單身的生活，而年紀最小的郭襄，似乎也為楊過而出家，創立了峨嵋派。當然，這段故事已經不在《神鵰俠侶》之中了。

所以，《神鵰俠侶》在武俠劇來說，反而多了談愛情，算是另一種的味道。

八十年代
香港影畫回憶

牡丹雖好，仍靠眾多綠葉扶持
——《蓋世豪俠》

文：剛田武

知名影星吳孟達的辭世，令大中華地區的民眾憶起他與周星馳合作的電影和電視劇。在芸芸舊作中，電視劇《蓋世豪俠》可說是二人合作之始，也是周星馳搞笑系列的開山鼻祖，不少往後周星馳系列電影出現的搞笑橋段都可從此劇初見端倪。二人出色的演出和劇本描寫到位，固然是這部電視劇大收旺場甚至成為經典的主因，只是除此之外，其他配角也做得很好，令這部劇集的內容和娛樂程度豐富很多。

首先必須提及的是周星馳在劇內角色段飛的妻子古珠，或許是當年飾演這角色的已故演員羅慧娟在劇集外也是跟周星馳拍拖，所以這一對在劇集中相當有火花，互相吵鬧的時候很有情侶打情罵俏的感覺。最令我印象深刻的一幕，是段飛在劇中經常惹怒古珠後扮作深情的樣子，望着古珠並使用「呂奇腔」叫一聲「珠，你聽我講」，就令古珠心軟並原諒自己的無賴行為；不過有一次古珠知道自己上當得太多，當段飛再施故技時，古珠便以彼之道還施彼身，向段飛說「飛，你聽我講」，令整個場面變得很搞笑。我相信這很可能是即興演出，因為演員之間沒有非常好的默契是不可能做到這種效果的。

其次便是本劇另一名主要女角雪雁，這角色特點是出身背景引致人物的性格很複雜，是一個擁有美艷外表卻心狠手辣，不過內在擁有俠義心腸的奇女子，擁有「五台山之花」稱號的藍潔瑛就把這些自相矛盾的特點都恰當地演譯出來，成為平衡本劇一眾搞笑人物的重要角色。雖然她的角色在本劇中沒有什麼搞笑成分，而藍潔瑛本人的演藝生涯也沒有

太多的搞笑演出，不過她在本劇初段因為需要作惡而要易容為不同的形象，包括假扮滿頭白髮的老太婆，也讓人看得相當過癮。

再來便是本劇後段出現的重要角色錢萬里和皇甫二娘夫婦，飾演錢萬里的是知名甘草演員許紹雄，他的演藝生涯其實跟吳孟達很相似，都是礙於其貌不揚無法成為主角，卻是一眾大小電影和電視劇精彩配角。還記得 1990 年代他還是普通配角，卻在不少報紙廣告以「影視紅星」來形容他，看到後令我忍俊不禁，不過經過多年來的努力，許紹雄也證明自己是一個很出色的配角演員，而本劇集中也難得地跟歌手出身、在演藝生涯很少擔任喜劇角色的杜麗莎擦出不少火花，他倆的演出也為這劇集收畫龍點睛之效。

至於本劇集最主要的反派角色則由吳鎮宇飾演的古玉樓擔任，這角色起初是道貌岸然卻很驕傲自負，經常露出一副看不起人的模樣，一出場便惹人討厭。到了後來進了魔道，甚至因為鍛鍊《玉女神功》而變成人妖。坦白說相比起其他角色，古玉樓這角色從頭到尾都很不討好，人物描寫上過於片面，也直接令吳鎮宇的演出沒有其他主要角色般吸引。當吳鎮宇在劇集後段變為人妖時，也很遺憾地看出他的演技跟吳孟達扮演人妖是有明顯差距。幸好後來吳鎮宇的演技也有明顯進步，在 1990 年代的電視劇《卡拉屋企》做搞笑角色、在綜藝節目《皇妃超人》扮女人和後來晉身電影圈擔任黑幫角色也是相當稱職。只是相比起一眾主要角色，吳鎮宇飾演的古玉樓則稍為被比下去而已。

八十年代
香港影畫回憶

逝去了的青春日子
——《淘氣雙子星》

文：剛田武

　　在二十一世紀，隨著電視台壟斷局面日益嚴重，加上年青一輩因為各種原因導致看電視時間愈來愈少，港劇的主題也變得愈來愈狹窄。1980 年代可說是香港影視黃金時代的歲月，劇集主題也相對多元化。由於當年看電視還是大部分年青人最主要娛樂模式，電視台也製作不少以年青人為目標的青春電視劇，1980 年代早期的代表是《荳芽夢》、《甜甜廿四味》，後期則有《不再少年時》和《淘氣雙子星》。

　　我是成長於 1980 年代初的人，對於《不再少年時》和《淘氣雙子星》印象較深。相對來說，我更喜歡《淘氣雙子星》，因為內容較豐富和青春氣色更強。《不再少年時》的故事比較簡單，是講述李克勤和羅明珠飾演的兩姊弟在劍道與愛情道路上尋夢的故事。《不再少年時》則是野心較大，講述一班性格和特點各有不同的中學同班同學各自面對的年青人煩惱，當中包括多角暗戀、追尋創業、歌星和運動員等的夢想。演員陣容則有多名當時剛冒起的青春歌手，包括李克勤、黃貫中、黃家強、余倩雯、黃翊、黃寶欣和當時地位只是比跑龍套好一點的郭富城，坦白說要求這批並非演戲出身的青春歌手，發揮精湛演技實在強人所難，但本劇集的劇本相當切合當時的年輕人心理和實況，而且一眾青春歌手的年齡只比劇中角色年長幾歲，還是能演出劇中強調的青春氣氛，看起來相當舒服。加上這部劇集安排在 1989 年七月中播放，剛好是中小學生開始放暑假的日子，自然更容易吸引年青人收看。

　　數年前我有機會再看一次，由於全劇只有 10 集，所以很快便可以看完，對於生活相當忙碌的成年人來說是相當不錯的安排。說起集數問

題，不少 1980 年代的港劇也只是 10 集或是 15 集左右，可是在 1990 年代後期開始，由於電視台認為經過計算後，一部劇集要拍夠至少 20 集才可以符合演員和道具等各方面的成本，所以近年再沒有 20 集以下的港劇（部分單元劇除外），動輒都是 20 集、30 集甚至 40 集等以五的倍數成集的規模，導致不少劇集為了湊合足夠集數而將劇情東拉西扯或是開展一些與故事主線幾乎毫無關係，看起來又不吸引的副線，對劇集的觀感帶來不少的壞影響。

當然集數較短也有不足之處，如之前所說，本劇的劇組野心很大，想透過多個不同的年青人角色帶出更多方面的年青人狀況，但由於只有 10 集，所以每條主線和支線都只能作出點水蜻蜓般的描述。而追尋夢想的劇情又跳躍得太快，比如是李克勤飾演的查星宇在體育課被老師發現有網球天賦，在中學畢業前到美國接受訓練，然後在數年後的舊同學聚會中提及已經獲得世界排名第 49 位，這種劇情發展也未免太兒戲。

另外，李克勤和黃貫中在本劇飾演孿生兄弟，可是兩人的相貌實在相差很遠，雖說現實中也有孿生兒之間的樣貌未必相像，不過也不可能相差那麼遠吧，這情況在港劇多年來都存在。雖然劇集選角上是受商業因素影響，只是如果兩人樣貌相差太遠，會否在角色設定上更改一下比較好，否則看起來很難令人投入。

八十年代
香港影畫回憶

去留都是悲劇

——《愛在別鄉的季節》

文：劉田武

　　香港愛情電影經典《秋天的童話》將紐約這國際大都會拍攝得相當浪漫，縱然是男女主角都只是生活在貧民區，卻也能找到美好的一面。可是換了在另一名導演羅卓瑤的手上，紐約卻成為一個相當黑暗的人間地獄，令梁家輝和張曼玉飾演的男女主角為了追夢而逃到紐約，卻在紐約遇上更大的不幸，最終悲劇收場。

　　《愛在別鄉的季節》是一個一對經歷文革後的中國知青夫婦前往美國尋夢的故事，可是只有張曼玉飾演的李紅獲得美國簽證，於是她獨自前往美國，留下梁家輝飾演的趙南生和還是嬰兒的幼子在中國。豈料半年過去，李紅留下一封要求離婚的家書後便音訊全無，不甘心的趙南生於是決定把幼子留給父母照顧，隻身偷渡到墨西哥再到美國，希望尋找妻子問個明白。可是身無分文的趙南生到美國後不但找不到妻子，還過得愈來愈慘淡，甚至淪為未成年少女的皮條客尋得兩餐溫飽。後來趙南生終於偶遇妻子，卻發現妻子已經精神失常，最終甚至被妻子刺死，而妻子看到從趙南生身上掉下的全家福照片時，卻也已經什麼都不記得……

　　光是看影片簡介，便明白為什麼本片對大眾來說並沒有太深印象，本片當年在香港上映時票房更不足 250 萬港元，對於 1990 年影業非常暢旺的年代來說，這數字絕對是慘敗。不過只要用心看一下這部影片，便發現縱使影片格調相當黑暗沉重，卻是絕對值得細味，特別是事隔多年後的今天再回首，更讓人浮起思緒。可能會有不少看完本片的觀眾認為劇組似乎是把美國妖魔化，同時淡化住在中國的弊端，藉此說明移民

外國根本是沒有需要。不過仔細一想，為什麼中國人要千方百計，甚至不惜冒著生命危險也要離鄉？

故事中趙南生從墨西哥偷渡到美國紐約過程中，同行十人之中只有他一人生還，他可說是倖存者，但同時是最不幸的人，因為他要面對美夢破碎的問題。他到了紐約前覺得到了美國之後人生便會美好，可是因為沒錢也找不到工作，所以畫家朋友長貧難顧之下也只能把他趕走，被小偷搶走幾乎所有盤纏後只餘 10 美元，買一個麵包充飢卻已經花掉大半家財，想問店家拿杯水來喝，店家卻再收了他一美元才給他一枝只夠喝兩口的瓶裝水。後來他更是只能依靠離家出走少女的憐憫，才可以靠當皮條客混飯吃，對於一個前知青來說絕對是致命打擊。至於老婆李紅為什麼精神失常，劇中沒有明白的交待，只說過她險些遭輪姦，在紐約打工的日子也混得不好，看來她的日子應該過得比趙南生更慘。

不過為什麼在這種情況之下，還是不斷有中國人冒險去尋美國夢呢？沒有去過美國，資訊也不發達所以不知道在美國的生活也可以很艱難固然是主因，不過想必在家鄉的生活真的過得很不好，所以才決定離開舒適圈吧，不然以中國人愛好平淡的民族性而言，沒有到盡頭又怎會想改變呢？而且在本片中，「想進城」的人對「進城」似乎相當執著，當李紅打電話跟趙南生說想回鄉時，趙南生就費力勸阻李紅千萬別回鄉，當趙南生跟父母說想回鄉時，父母也是說同樣的話，最終釀成無可挽回的悲劇。

　　可幸現在資訊發達程度遠比當時好得多，當然也因此可能導致資訊爆炸或洗腦而令人失去應有的判斷力。正是因為資訊發達了，聰明的人便可取得足夠資訊去判斷是否應該要移居他鄉，且可以仔細思考移居他鄉之後又如何為生，如果能力不足的話，又是否應該貿然冒險，導致比留下來更糟的結果呢？如果在這樣的環境之下還犯下李紅一輩的錯誤，就是誰也幫不了忙了。

凄美得難以忘懷

——《陰陽錯》

文：剛田武

　　若論哪一部 1980 年代的香港愛情電影是最經典，相信有不少人會選《秋天的童話》。除此之外，我認為《陰陽錯》也可以成為其中一部候選電影。《陰陽錯》在大綱上是一個很簡單，甚至是有點公式的人鬼戀故事。能夠令此片成為經典的原因，是本片的表達手法能夠營造出相當浪漫和淒美的氛圍，叫觀眾一看難忘。

　　《陰陽錯》男主角古志明與女主角小瑜的初次相遇，是在一宗交通事故，也是小瑜生前唯一一次與古志明會面，那時候在彼此之心目中，對方只是毫不相干的陌路人。及至小瑜死後，古志明因為需要跟進她的保險個案才開始接觸她。靈魂仍在人間的小瑜因為看見自己的保險賠償沒有進展，所以決定直接現身催促古志明的工作進度。本來以這種方式相見會令人生懼，也不是相當善意的原因，不過小瑜首次現身的時候就好像仙子般出現，令人看起來沒有恐懼，反而感到進入夢境一般。為了令古志明喜歡上女鬼，劇組便安排一個非常強勢的未婚妻給他。未婚妻雖是有血有肉的生人，每次出場的言行卻惹人討厭，唯一一次對古志明溫柔的場面卻是因為要支開他，讓術士消滅小瑜才出現；相反小瑜雖是女鬼，卻處處為人着想，而且擁有美貌令觀眾也自然投向小瑜那一方，甚至認同為什麼小瑜是女鬼就要被消滅呢？及至小瑜最終不敵術士而滅亡，那一刻是狂風暴雨之夜，令畫面更添哀愁，更令人沒法不記住。

　　成功的電影總有出色的配樂襯托，本片的主題曲《幻影》在曲詞上都跟影片非常切合。其實在影片推出前，《幻影》便已經是男主角譚詠麟的其中一首現成歌曲，只是當時沒有被唱片公司看重而已。所以歌曲

本身並不是為電影度身訂造的情況下，能夠為電影帶來錦上添花之效，難怪到了電影和歌曲推出接近四十年的今天，仍然是相當經典和百聽不厭之作，也令人一聽到這首歌曲便立即浮現一幕又一幕的電影情節，實在是相當難得。可能有人會不認同歌者的政治立場，但無論如何都不會減少歌曲和影片的經典程度半分。

此外，在 2020 年代的今天再看此片，有些地方也是饒有趣味。例如是小瑜生前居住的西環高街舊樓，在本片拍攝時的 1980 年代初期已經顯得相當殘舊，也為小瑜在這個舊區因為靈異事件而墮樓身亡而顯得更加恐怖和有說服力。在 1990 年代後期到訪高街，那時候已經看不到這麼殘破的舊樓，所以相信已經拆卸了很久，無法親臨這種經典場景一看確實有點可惜。另一方面，這也見證了西環區近年的變遷相當大。還記得譚詠麟在數年前曾路過在片中成為他家的西環區大廈，該大廈在影片中算是比較新潮，不過在譚詠麟拍下的照片中也已經變成老舊大廈，可見時代巨輪確實相當無情。

八十年代
香港影畫回憶

真實得過於殘酷的港產片
——《安樂戰場》

文：劉田武

　　香港電影在 1980 年代可說是百花齊放，雖然坦白說在市道暢旺之下，有不少電影是「跟風」濫拍之作，水準可說是不敢恭維，特別是放諸於多年後的今天重看一遍的話，肯定不敢相信這麼爛的電影也可以在號稱香港影業最鼎盛的年代出品。不過正因為是市道很好，所以也有不少電影業人士和投資者願意付出時間和資源去嘗試拍一些比較另類的題材。《安樂戰場》便是相當另類的一部 1980 年代末期港產片。

　　《安樂戰場》是以一個到菲律賓旅行的香港旅行團，途中不幸遭當地恐怖分子挾持，期間有團員被殺和強姦，最終只餘少數團員能僥倖逃脫。由於劇情跟 2010 年在菲律賓首都馬尼拉發生的香港旅行團旅遊車挾持事件非常相似，因此當年被香港傳媒提及，我也是因此認識並找到契機首次看這部在港產片來說是相當另類的電影。當中的血腥殘暴在港產片來說並不新鮮，本片的特別之處是以菲律賓為背景。還記得 1980 年代的時候，由於香港開始大舉引入菲律賓女傭，以及該國總統馬可斯抗儷的相關新聞經常出現於電視轉播中，令香港人與這個群島國家開始有關連，還可以經常在電視廣告看到旅行社的菲律賓旅行團廣告。由於當地經濟低迷，對於當年外遊相當困難，去日本和歐美旅行是有錢人專利的情況來說，去菲律賓旅遊可說是一般人比較負擔得起。只是香港人對當地的認識仍是比較片面，所以《安樂戰場》以菲律賓作故事背景是相當另類的選擇。

　　而且擔任本片導演的曾志偉，他也擔任本片的主角，而且是影片還沒完結便死掉的主角，這一切於大眾對他的搞笑和略帶好色的印象來說

是相當大的突破。在本片初段他以導遊身份率領旅行團觀光，那時候還是一貫的《精裝追女仔》系列角色「吳準笑」的形象，豈料到了旅行團遭挾持之後，他的角色不再帶有任何詼諧成份，後來更因為營救團員而壯烈犧牲。由於這跟他一向演繹的角色形象反差太大，所以縱然他在本片一本正經的樣子看起來還是有點令人認為他仍然是「吳準少」，不過也已經給予外界一個截然不同的銀幕形象，也為他在一年後上演的《雙城故事》飾演完全是悲情的角色，並藉此獲得香港金像獎最佳男配角奠下基礎。也正是 1980 年代香港電影市道興旺，才能賦予發行商願意嘗試拍攝《安樂戰場》這種另類題材，以及讓曾志偉飾演一本正經角色的機會。

近年每當提及這部影片，不外乎是關於 2010 年的馬尼拉香港旅行團人質挾持事件，以及劇組要求女演員「打真軍」演出引起的爭議和批評。誠然若非這兩件事的緣故，本片在 1990 年只有不足 680 萬港元票房的情況，以及題材較另類之下是很難引起大眾再次提起。我確實是在馬尼拉人質挾持事件後的一年多首次觀看此片，驚覺本片實在如預言一般，情節跟人質挾持事件報道非常相似，也令人勾起對該事件的記憶，就算當時已相隔一段不短的時間也感到相當震撼。能夠做到「預言」一般，當然不是因為劇組有預知或穿越時空的能力，而是這種事在當地並非新鮮事，所以才能準確反映實況。但後來我有機會去了一次菲律賓，卻發現當地的情況跟我的既有印象完全不同，或許是我去的地方不是馬尼拉而是比較偏遠的島嶼城市，所以那次的旅程令我對菲律賓大大改觀吧。

八十年代
香港影畫回憶

最善良的人，可能才是最大的惡者
——《義不容情》

文：剛田武

　　善與惡，從來都不是非黑即白，若可以用二分法便知道什麼是善、什麼是惡，那麼這個世界便簡單很多，也沒有現實般混亂和令人難受。當然，這個世界沒有這麼便宜的事，反而是大部分人一廂情願，覺得善與惡一眼便可看穿，令真正的善與惡很容易被顛倒。邪惡的人刻意在別人面前裝作是善良的天使，很多思想簡單的人便會被他們蒙騙，這固然是善惡不分。不過善良的人「好心做壞事」縱容邪惡，後來才赫然發現自己才是惡魔製造者，卻以衛道者姿態收拾殘局，這樣的惡似乎是更要小心提防。

　　經典劇集《義不容情》無論是首播或是重播，都能引起觀眾的熱烈討論。當中最能引起觀眾注目的，自然是劇中的大奸角丁有康的喪心病狂，每一次做惡事，無論是駕車撞死人後向親兄情緒勒索，要求親兄為其頂罪，還是把女友推落火車致死，到及後為了滅口而弒養母，以及為了巧取親兄的家財而不惜毒殺親兄一家，全部都是正常人都不會（至少是不敢）想到要做的惡事。可是雖說是有點誇張，但是上述的惡事都是現實中發生過的，在一個做惡事似乎是不需要負上責任和聰明得可以規避責任的人來說，會幹這些事又似乎是情理之中，誇張的情節變得「貼地」，才可以令人看得投入。編劇能夠將上述每件都是「獨當一面」的大惡放在同一個人身上，又讓人看到作惡程度不斷遞增的因果關係，固然是編劇功力高深所致。只是如果觀眾的「道德標準」過高或創作自由度不足，這些情節恐怕無法躍現於銀幕上。

　　丁有康生於死囚室是無法選擇，終於死在囚室卻是他自己一手造成。他生於死囚室則是母親的錯誤所致。丁氏兄弟的母親梅芬芳因為丈夫好賭而窮得連給予兒子「利市」的錢都沒有，結果因為一時貪念當扒手，卻因此惹來謀殺的名而冤死。雖然她沒有殺人，最終需要被問吊也值得令人同情，可是就因果關係來看，這結果卻是以往累積的行惡所造成，縱然過於沉重。梅芬芳在結婚前便已經因為盜竊罪而被判刑，金盤洗手後本來想著從良，卻在丈夫失意時染上賭癮沒有適當制止，種下欠債和一貧如洗的日子。為了滿足為兒子買玩具的願望，卻輕率地重回當扒手的舊路，結果被捉到，更因為前科而被冤枉，最終萬劫不復。可能有人以為自己年輕，行惡可以被原諒，後果不嚴重便去做，只是「一步錯，步步錯」，做一次覺得沒事便會有第二次、第三次和無限次，幸運是不會一生長伴的。而且只要有了「前科」，就算是多輕微也必定失去外界的信任，在不文明或社會制度不完善的社會生存則更甚。

　　至於本劇的主角兼「大好人」丁有健，才是最可惡的人。他為了守住母親的承諾，竟然願意為弟弟頂罪，他的愚蠢令弟弟開始成為惡魔。到了後來他跟弟弟的關係逐漸疏離，固然再無法勸阻他行惡，可是當弟弟因為行惡引來災難的時候，丁有健卻一次又一次的為他善後。到了後來弟弟從牢獄出來後因為行動不便和有案底而無法找到工作，丁有健竟然可以不計他弒養母之嫌聘請他當員工，這行動其實也是辜負了養母的恩情，可惡程度不比弟弟親手弒母差太遠。而丁有健也知道弟弟心術不正，所以只安排他當酒樓雜工，不過他竟然忘記弟弟是一個心高氣傲的人，這安排只會令弟弟心生不滿，猶如把計時炸彈放在身上，縱然可能

位置上比較不著邊際，也是相當危險的行動。結果就因為這個愚蠢的行動，令自己的獨子枉死。這時他終於後悔，於是假裝重用弟弟，實際是設局引他到殺人的舊地馬來西亞受仲裁，親手把他送上斷頭臺。大義滅親於此時已經變得毫無意義，丁有健卻選擇在此時狠下殺手，不但無補於事，更露出看來善良非常的他原來也有惡魔的一面，這也是妻子就算喪子也能站起來並原諒丈夫，因此離開丈夫遠走他鄉，造成最終客死異鄉與丈夫永別的結果。縱容邪惡令他人受害，最終卻是自己成為惡魔，以錯誤的方法解決問題，「善良之惡」才是最恨的，更可恨的是社會大眾似乎對「善良之惡」傾向同情，從而製造出更大的「善良之惡」，形成無法挽回的惡性循環。

低俗也有經典時

——《精裝追女仔》

文：剛田武

　　若說香港影壇的喜劇以年代劃分，並臚列出每個時代的領軍人物，1970 至 1980 年代中葉是以許冠文為首的許氏兄弟，1990 年代則是周星馳獨霸天下。而在 1980 年代中晚期，許氏兄弟逐漸淡出之際，就有「五福星」系列可作代表，不過由於「五福星」電影每一部的主角都略有不同，所以缺乏代表人物。反而是王晶以導演身分製作的《精裝追女仔》及《最佳損友》系列，在許氏兄弟和周星馳兩個年代中間成為較經典的電影，也開創了無厘頭和惡搞文化，甚至影響了一個時代。

　　王晶在擔任《精裝追女仔》導演前，已經在幾部影片擔任過導演，比如《花心大少》和《魔翡翠》，不過回響並沒有太大。及至 1987 年執導《精裝追女仔》才開始奠定他一代喜劇名導地位。《精裝追女仔》能夠在一眾八十年代廉價喜劇之中突圍，甚至成為一個時代的經典，是這部片能夠擺脫道德枷鎖，把低俗的「媾女」（台灣稱為「泡妞」）情節和笑料玩得非常貼地，貼地同時又能夠拿捏好底線，沒有越界的淫穢笑話，甚至從現在的角度來看也許有點保守。比如大奸角趙定先跟師父討論如何把女主角童童把到手的時候，二人討論的明擺着是要如何騙女生上床，對白卻說是「追女仔」。這樣的處理既能讓明白的人自然懂得是什麼一回事，而小朋友觀眾如當年的我也不至於被引導至意淫的方向。

　　雖說本片的笑點是從低俗處下手，不過也有相當浪漫經典的場面，當中的表表者肯定是主角爛口發和童童在假扮富家子和富家女拍拖，把勞斯萊斯名車停泊在已作古的皇后碼頭前談心，雖然觀眾知道他倆都是在假扮有錢人，不過看起來就是市井之中帶有貴氣，場景也非常浪漫。

還記得這部電影其中一張宣傳海報便是他倆坐在勞斯萊斯車頂的畫面，看起來非常漂亮，很難想像這是後來被稱為「屎尿屁導演」的王晶所執導的作品。

要數本片最大和最經典的笑點，相信非車行老闆劉定堅在倒滿收縮水的浴缸內洗澡，然後全身僵硬並半裸上身這一幕。這一幕如何搞笑，相信也不用多費唇舌描述，只是後來才知道原來飾演劉定堅的馮粹帆先生根本不喜歡演喜劇，更沒興趣再提這部片，就更令我對他的專業感到佩服。因為那一幕他模仿全身肌肉僵硬及收縮又做得好像真的一樣，而且更是裸着上半身演出，能夠在做自己不喜歡的事也這麼盡力，光是這一點就令人感動。

另外，這部片也特地惡搞了當年大受歡迎的《英雄本色》，片中多個情節比如是「豪哥」到堅記車房找工作，吳準少在酒樓遇到「豪哥」在花盆中拿槍與仇人駁火，到劇尾吳準少仿傚「Mark 哥」在大廈走出來，看過《英雄本色》的人一定感到相當好笑。惡搞當時得令的題材在續集《精裝追女仔 2》玩得更淋漓盡致，只是到了後來，連王晶也沒有再惡搞其他影片，確實是相當可惜。

八十年代
香港影畫回憶

滄海遺珠的經典

——《還看今朝》

文：剛田武

　　香港的電視圈從 1990 年代開始便由無綫電視占壟斷地位，另一個電視台亞洲電視由於關注度較低，所以就算偶有佳作，若干年後成為仍然被大眾記起的經典可說是相當困難，因此造就不少劇集成為滄海遺珠。在 1990 年播映的《還看今朝》便是其中一例，由於此劇集前半部分以港劇較少觸及的歷史事件文化大革命為背景，劇本描寫得相當不錯，加上台前幕後的陣容也很豪華，所以就算是放在今天來看也是值得一看的好劇。

　　簡單來說這部劇可分為兩部分來看，最初的三分之一劇情背景是描述由黃日華飾演的主角宋邦，在小時候與父母從香港搬到中國，卻因為父母被紅衛兵批鬥而死淪為孤兒，長大後也因為參與四五運動被捕，然後因為逃避政府追捕而偷渡到香港。及後便是劇情的另一部分，變為比較公式的窮小子在香港討生活，繼而從商致富的故事，雖然橋段比較公式化，不過因為演員的演技足以彌補，所以也沒有過於虎頭蛇尾。坦白說我和家人在 1990 年代開始都很少看亞視，因此對這部劇集沒有多少印象，及至亞視在 2010 年代遭政府收回免費電視牌照前，因為面臨嚴重財政問題而將多部劇集的擁有權出售，我才有機會在其他平台把此劇集當作是新劇集來看，卻也不減少可觀度和追看意欲。

　　相信對於不少觀眾來說，前半段以文革為背景的劇情是最吸引的地方，因為香港劇集甚少包含這個相當敏感的中國現代史題材，就算是在中華人民共和國政府早已將事件定義為「十年浩劫」，隱晦地承認這段是錯誤的歷史，可是地雷太大實在不碰為妙，因此大陸影視從來沒有，

現在的香港影視也不可能再有戲劇會以文革為題材。當然在 1990 年代香港社會環境的包容度還比較大的時候，兩個電視台都有電視劇願意以文革為背景，亞視固然有這部《還看今朝》，無綫也在同一時期推出題材相似的《燃燒歲月》。但相比之下《燃燒歲月》要在 20 集篇幅講述清亡至 1990 年香港的故事，雖然願意以此為題作嘗試是值得一讚，可是野心太大而且內容相當「蜻蜓點水」，有些情節甚至刻意避重就輕，反觀《還看今朝》有超過 10 集是毫不留情地描寫紅衛兵的橫蠻愚昧，以及社會各階層因為文革受過的苦，對比之下確實高下立見。

到了在香港奮鬥的劇情，雖然是比較公式化，是典型韋家輝監製的一正一邪主角奮鬥和互相奮爭的故事，還有糾纏不清的狗血三角戀情節，不過也可以值得一看和提及一下。主角宋邦在香港掙到一點錢之後便打算創業，最初是經營飯堂，可是好景不常，勤奮也不一定有收獲，希望踏實地搞一點小生意爭取小康生活，卻因為各種原因導致生意失敗，甚至因此令女友也離他而去。後來他找到機會轉為經營外銷中國景泰藍，卻因此成為富商。這故事也隱示在 1980 年代末期的香港，經營實業已經是既困難又掙不了多少，反而是乘著中國推行改革開放政策而獲得厚利，這種故事在 1990 年代更是屢見不鮮。這種實況在現在應該不可能再重現，畢竟現在的情況不能同日而語了。

八十年代
香港影畫回憶

較少被提及的好劇集

——《我本善良》

文：剛田武

　　1980 年代能夠成為經典的劇集實在太多，每逢人們憶起當年的經典劇集，多半是先提起金庸武俠小說改編系列，或是《新紮師兄》一類從首播到多年後的今天仍然為人津津樂道的劇集。一些較少被外界提及甚至因此逐漸被後輩遺忘的劇集，其實也不乏相當精彩的作品，《我本善良》就是其中一例。

　　《我本善良》是講述由溫兆倫飾演的齊浩男，在黑幫頭子的後父齊喬正悉心栽培下成為能幹的黑幫集團接班人，卻因為後父為他殺了前女友的新歡，令前女友指證他是兇手而坐牢。齊浩男在獄中得到另一名女子石伊明藉郵寄雜誌給他的鼓勵，從而獲得反省的機會。加上出獄後經擔任警察的生父蔣定邦鍥而不捨的循循善誘，令齊浩男開始懂得關心身邊的人，以及希望走回正途。可是後父齊喬正卻認為齊浩男開始背叛自己，於是不斷做盡惡事意圖把身邊的人掌控在自己手中。一直感激齊喬正養育栽培之恩的齊浩男，在愈來愈多人因為後父而受害之下，也無奈地決定倒戈指正後父。齊喬正在被捕之前決定在齊浩男面前自殺身亡，齊浩男及後終於與生父相認，也能夠與石伊明在一起，縱使伊明已經因為後父的惡事而永久失明……

　　本劇集主線故事走向並沒有太多特別之處，所以能夠吸引觀眾追看和討論的，就是演員們的演技較量以及副線的描寫。《我本善良》找來溫兆倫飾演一個在正邪之間不斷游走和掙扎的角色，對於看完《義不容情》之後對丁有康印象深刻的觀眾來說，無疑是相當大的衝擊，尤其是飾演女主角石伊明的正是在《義不容情》被丁有康推落火車致死的邵美

琪，無論是對演員的功力或是對觀眾的思路來說是相當大的挑戰。幸好這兩名在本劇拍攝時仍然很年青的演員有相當精彩的演出，成功擺脫《義不容情》帶來的印象，讓人能夠投入地觀看他們演繹一對經歷萬難終於可以在一起的情侶。

除了男、女主角，本劇其餘演員的演出都恰到好處，當中以兩名老戲骨曾江和胡楓的表現最為突出。曾江飾演的齊喬正對家人相當溫柔體貼，在子女面前完全是慈父，就算明知道石家榮是因為錢才接近自己的女兒，縱使心裡厭惡但仍然接納並留在身邊，另一方面對情人縱然是刻意保持距離，卻能令情人願意無了期的等待。對家人和情人以外的人，齊喬正則是心狠手辣，對於演慣反派的曾江來說是沒有難度。只是後來劇情交待齊喬正因為疑心生暗鬼，將誤認為是背叛了自己的齊浩男當作敵人，甚至要狠毒地用槍射殺他，以及為了不讓妻子離開，竟然向她施毒令她長期臥病，就似乎有點狗血，卻反而沒有對女兒因為不滿殺掉自己丈夫而「出家」當修女一事做什麼，就有點講不過去。至於胡楓飾演一名自私自利，偷渡到香港時為了求存不惜把誼兄弟一腳踢出大海，也為了貪小便宜轉乘頭等艙，不惜向航空公司謊報要趕奔母喪，同時他又是怕妻和寵愛兩名兒子，卻又對在英國的二奶和女兒愛理不理，老戲骨胡楓對這個相當多面複雜的角色能做到面面俱圓，實在是相當困難。

此外本劇其他角色的互動，例如是石家榮在成為齊喬正女婿之前，在夜總會工作時與夜總會女郎們的劇情也是相當好看。如果要挑剔的話，就是劇集初期齊浩男與女友戴安娜和另一名男士之間的三角戀，以及由

林利飾演的警察石家豪愛上年紀比自己大不少的齊喬正情人這兩段就比較沒那麼好看。

許氏笑彈的餘暉

——《雞同鴨講》

文：剛田武

　　許冠文、許冠英和許冠傑組成的搞笑組合「許氏兄弟」，1970 及 1980 年代是香港最當紅的喜劇班底。當然隨着年月過去和社會變遷，再厲害的團隊也有從高峰下來的一天，到了 1980 年代晚期，許氏兄弟便開始無以為繼。不過在他們逐漸淡出的時候，還是有《雞同鴨講》這部電影讓比較年輕的影迷體驗「許氏」喜劇的風采。

　　《雞同鴨講》人物角色設定上，還是少不免走許氏電影的老套路，許冠文飾演尖酸刻薄的老闆，也是廣東話喜劇用語的「上把」；許冠英則是被老闆肆意戲虐的低層員工，就是廣東話喜劇用語的「下把」。《雞同鴨講》情節上以老闆的固步自封導致在同行的競爭中失敗，繼而低聲下氣請求岳母注資並進行徹頭徹尾革新，終於取得逆轉勝，與以往許氏喜劇情節中老闆就算多壞都一定是立於不敗之地有所不同。這安排令觀眾看起來更切合實際情況，更容易引起共鳴，且為觀眾帶來歡笑之餘，也給予觀眾反思的空間。

　　本片是許氏喜劇落幕之前較突出的一部，嘲弄意味比較重是主因。許記燒鴨店一直在小康的環境下生存，令老闆許記認為只要以祕方烤製的燒鴨做得好吃就不愁沒有生意，因此可以肆意刻薄員工，店內衛生情況就算差得連政府衛生部門也要經常巡視，許記都沒想過要去改善，做事得過且過得竟然可以拖欠營業稅七年。就算燒鴨店對面開了新式整潔的炸雞店，許記還大言不慚的說看穿了對手捱不過三個月。結果是三個月之後許記的客人都轉投炸雞店的懷抱，連最沒有怨言的尼姑熟客也用腳轉投炸雞店一票，許記才決定做點事去改革。但當許記的腦袋退化得

還認為在八十年代剪髮服務只值八元的時候，他自己想出來和做出來的所謂改革，例如在店內唱 KTV 娛賓，仿傚對方換上新潮桌椅和穿上自製的醜鴨裝派傳單，卻沒有從最根本的服務質素下手，結果改革換來的效果更糟。幸好後來他願意拋棄自我，特地穿着岳母送給他，難看得被自己兒子譏笑為「打翻顏料」設計的夏威夷襯衫去求岳母幫忙，並接納岳母的改革意見，才終於得以成功。

對於了解中國和日本近代史的朋友來說，本片的情節自然地令人聯想起兩國在清末時代面對歐美強國來襲的不同應對方式，最終所換來的不同結果。自稱「天朝大國」的滿清皇朝在 1842 年的中英戰爭慘敗，並因此割讓香港和賠款後，朝庭甚至整個清國都認為自己仍然是天朝大國，就算之後被英法聯軍再打敗，也覺得對手只是船堅炮利而已，所以只在軍事上投資，卻因為貪污問題嚴重，以及骨子裡沒想過要改變，因此連軍事改革也做不好。相反日本在英國黑船來襲之後就有不少志士以及地方大名知道，國家需要徹底的改革才可對抗外敵，因此經過多年的發奮圖強，終於逼使迂腐的德川幕府交還政權，並促使天皇支持改革，前後只花了不足五十年便脫亞入歐，甚至擊敗中國。我不知道本片製作的時候有否參照上述的歷史事蹟，不過每一次看就不期然令我將兩者掛勾，也是對自己不要固步自封來一個當頭棒喝。

國家圖書館出版品預行編目資料

八十年代香港影畫回憶／許思庭、嘉安、剛田武　合著.　—初版.—
臺中市：天空數位圖書　2021.07
　　面：14.8*21 公分
　　ISBN：978-986-5575-40-3（平裝）

987.92　　　　　　　　　　　　　　　　　　　110011540

書　　　　　名：八十年代香港影畫回憶
發　行　人：蔡秀美
出　版　者：天空數位圖書有限公司
作　　　者：許思庭、嘉安、剛田武
編　　　審：亦臻有限公司
製　作　公　司：盈愉有限公司
版　面　編　輯：採編組
出　版　日　期：2021 年 07 月（初版）
銀　行　名　稱：合作金庫銀行南台中分行
銀　行　帳　戶：天空數位圖書有限公司
銀　行　帳　號：006-1070717811498
郵　政　帳　戶：天空數位圖書有限公司
劃　撥　帳　號：22670142
定　　　價：新台幣 260 元整
電子書發明專利第　I　306564　號
※　如有缺頁、破損等請寄回更換

版權所有請勿仿製

紙本書編輯印刷：
電子書編輯製作：
天空數位圖書公司　E-mail：familysky@familysky.com.tw　http://www.familysky.com.tw/
地址：40255台中市南區忠明南路787號30F國王大樓　Tel：04-22623893　Fax：04-22623863